齐白石

鱼 虫 虾 蟹

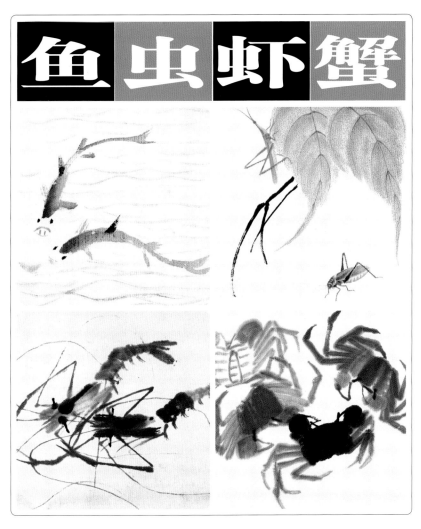

戈子 编　CNS ·S 湖南美术出版社

图书在版编目（CIP）数据

齐白石鱼虫虾蟹／戈子编．—长沙：湖南美术出版社，
2017.4
ISBN 978-7-5356-8012-9

Ⅰ．①齐…　Ⅱ．①戈…　Ⅲ．①草虫画－作品集－
中国－现代　Ⅳ．①J222.7

中国版本图书馆CIP数据核字（2017）第090911号

齐白石鱼虫虾蟹 QI BAISHI YU-CHONG-XIA-XIE

出 版 人：李小山
编　　者：戈　子
责任编辑：郭　煦
出版发行：湖南美术出版社
　　　　　（长沙市东二环一段622号）
经　　销：湖南省新华书店
制版印刷：长沙湘诚印刷有限公司
　　　　　（长沙市开福区芙蓉北路新码头路6号）
开　　本：889×1194　1/16
印　　张：3
版　　次：2009年6月第1版　2017年4月第2版
印　　次：2017年5月第1次印刷
书　　号：ISBN 978-7-5356-8012-9
定　　价：22.00元

邮购联系：0731-84787105
邮　　编：410016
网　　址：http://www.arts-press.com/
电子邮箱：market@arts-press.com
如有倒装、破损、少页等印装质量问题，请与印刷厂联系调换。
联系电话：0731-84363767

漫将水墨写鱼虾
——略析齐白石笔下的虾蟹虫鱼

虢筱非

红红的枫叶让人领略到了秋色，而活灵活现的螳螂却又让人似闻到了秋声。

齐白石79岁时画了12幅花草工虫册页《可惜无声》，其中一幅《枫叶螳螂》，纸本水墨设色，款题："秋色佳。"这幅画的精妙处在于它成功地表现出有"声"有色。

《枫叶螳螂》画枫叶不计较物象的似与繁，大胆地运用省笔、简笔，每一片枫叶仅用粗阔的三笔画成，再用浓色勾三道叶筋即成。画鸣蝉、螳螂却刻画入微，从飞落在枫叶上的鸣蝉身上，还可透过蝉翼看到腹、背的细部，看到它在轻轻地呼吸；叶下的螳螂像一个赳赳武士，神气十足，翅上的网纹和前肢上的镰状齿都描绘无遗。

齐白石曾在一幅画虾图中题道："予年七十八矣，人谓只能画虾，冤哉！"从这充满诙谐的题句中看到，他自己也认为他的成就并不限于画虾。其实他笔下的鱼、蟹等水族和草虫都画得相当精彩，且有独到之处。他画草虫，喜融粗枝大叶与工致草虫于一画，动物与植物，工笔与写意，粗与细，大与小，动与静，对比强烈而又恰到好处，无限生机跃然纸上。

他在绘画题记中道："历来画家，所谓画人莫画手。余谓画虫之脚亦不易为，非捉虫写生不能有此之工。"对这些鸣蝉、螳螂之类的草虫虽是下工夫描绘，但也不是平均使用力量，而是着重抓住其最具特征的脚、触角、翅膀等进行刻画，如同画人要重视画好手和眼一样。画中的螳螂、蚱蜢、蝴蝶、鸣蝉之类，纤微毕现而又栩栩如生，能让观赏者产生担心它们会飞出纸外，跳到身上来之感。

齐白石青年时代在湖南乡间生活，依靠池塘中的鱼虾为范本，早年学习画工笔花鸟时就喜爱描画水族。三十多岁时画《鲤鱼图》，还属比较写实的水墨画，但鲤鱼游摆的鱼尾画得太宽了点，有违透视原理。鱼身先用几笔淡墨直抹，再用稍浓点的淡墨以短横笔有序排列画出鱼鳞。鱼的眼珠着浓墨点，有鼓凸之妙。晚年画鲇鱼，鱼身主要的一长笔，行笔中侧锋并用，先慢后快，先重后轻，至尾部画得轻盈飘逸，简单一笔即刻画出了鲇鱼的游动感。他的小鱼也画得相当出彩，在洁白的宣纸上，只寥寥数十笔，即画出"游鱼历历"。取俯视角度，小鱼脊背用长笔抹出，前粗后细，前湿后干，鱼头背部用短湿之四笔并列来画，两侧略呈圆弧，体现出鱼鳃。鱼尾

用笔轻松，不凝滞。从视觉上看，俯视游动中的小鱼，一般鱼眼难以注意到，他笔下的小鱼，嘴和眼却画得十分夸张。

水墨画鱼类，虽看似粗略几笔，齐白石对原物却观察得异常仔细，并抓住其主要特征进行刻画。他晚年曾对弟子胡絜青说："鲫鱼腮旁有一条灰白的线，直通鱼尾，从这条线可以计算它身上有若干鳞片……画画的人如能这么仔细地去研究它，在画它时就不会马虎的了。"

齐白石画虾最享誉于世。他早期画虾，基本上是青虾（河虾）的造型，且多是游动的群虾，用小号羊毫笔，其质感和透明度不强，虾的腿和须画得短密且欠弹性，后腿呈排列状且多至八九条。

为求神似，老人70岁后画虾，一改早年画法，加大并明确了虾身的起伏角度，同时对虾的游足也一删早年时的繁多，始而画游足五只，虾壳的质感和透明感也得到加强。

80岁后他删繁就简，已不再画繁复的虾群，只为几只虾传神。画虾变化最明显的是他把虾头前面的短须省去，仅画六条大须。虾须的简化，使得画幅的空间加大，突出了虾的游动神态。三四尺条幅，画虾仅四五只，却足可使画幅充盈。

齐白石画螃蟹，最初画的蟹壳是一团黑，看不出浓淡笔触，后来用左一笔右一笔淡墨描写，不像过去只用一团墨就画出了蟹壳的质感；再后，用三笔，左右两笔较浓，中间一笔较淡，且笔端含水分少而画得比较干燥，就更显示出蟹壳凸起来的意味；最后由三笔又加上横卧一笔，这样，不单是蟹壳凸起来，而壳面上自然生成的左右凹坑也表现出来了。

结合生活中观察、写生所得，使笔性、墨性、水性得到综合发挥，画出了自成一格、能体现出质感、雌雄的蟹来。不仅笔墨有很多独到之处，还十分生动有趣。

用许多的螃蟹构成画面而不加配景，在齐白石之前的画史上几乎罕见，可说属于他的独创。一般说来，用单一形象构图时，无非运用疏密聚散的原理就行了。但看他的这类画，常还可发现其间还"别有用心"，即运用视觉艺术的平面构成原理来增强形象情趣。如他画六只螃蟹作为相类似形体的构图因素，被分别排成半圆形和弧形，于是产生这些螃蟹团团转的奇妙感觉，从而更能显示这种横行的小动物聚在一起时乱糟糟的特性和趣味。

图版

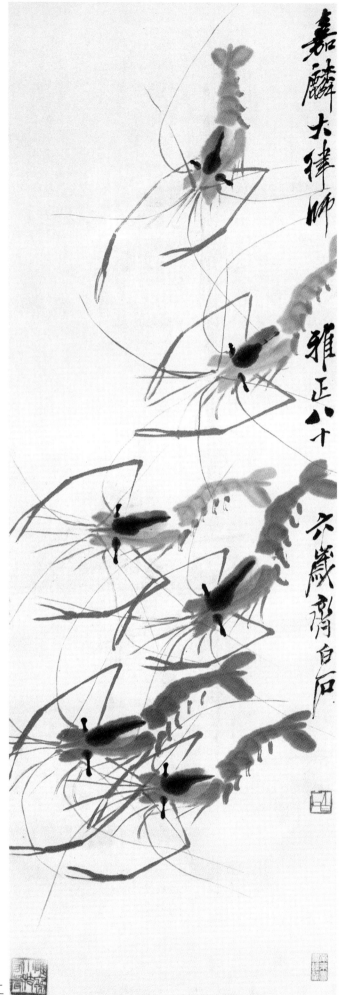

群虾　100cm×34cm　1946年

嘉麟大律师 雅正八十 六岁齐白石

杏子隝老民齐白石写生半生

群虾　62.2cm×33.4cm　20世纪40年代中期

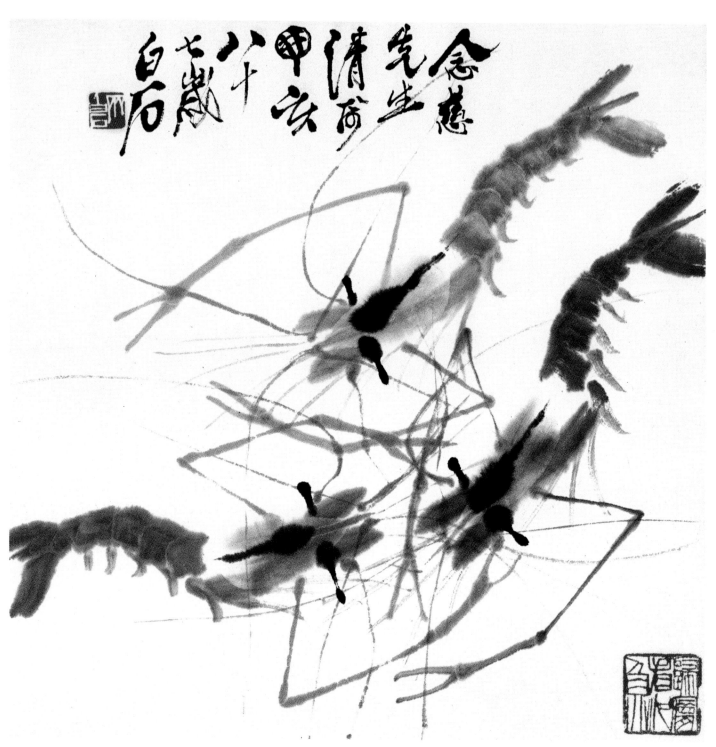

虾　35cm×35cm　1947年

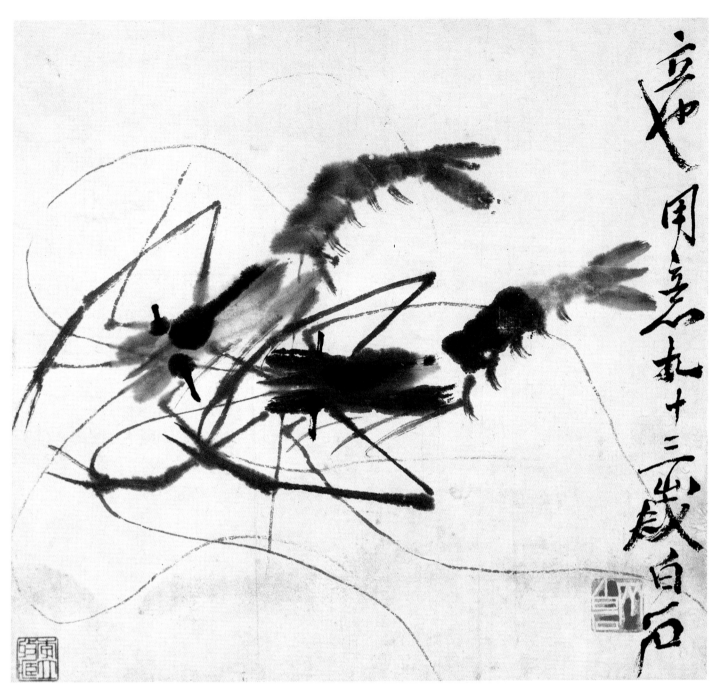

虾　32cm×35.5cm　1953年

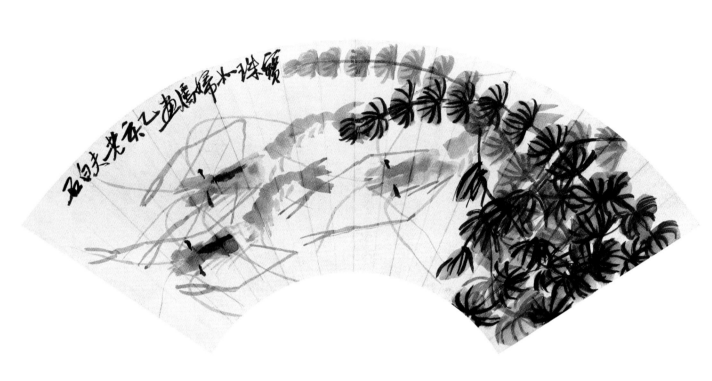

水草游虾　18.5cm×55cm　1935年

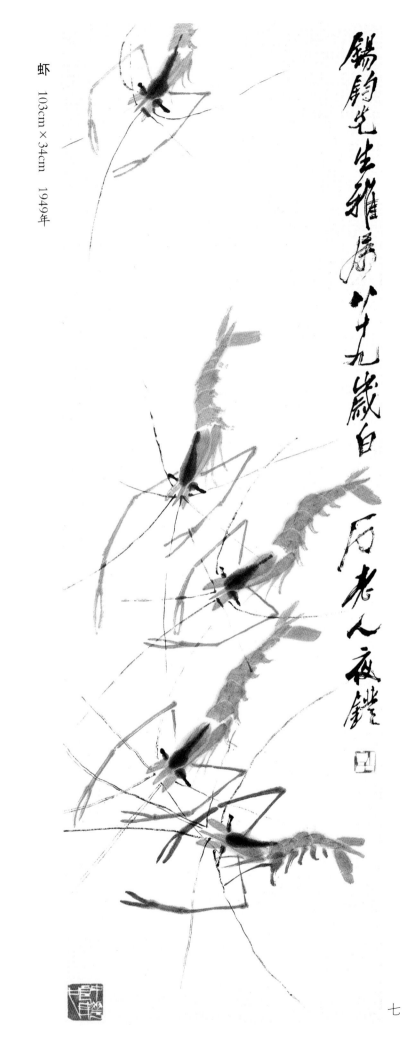

虾　103cm×34cm　1949年

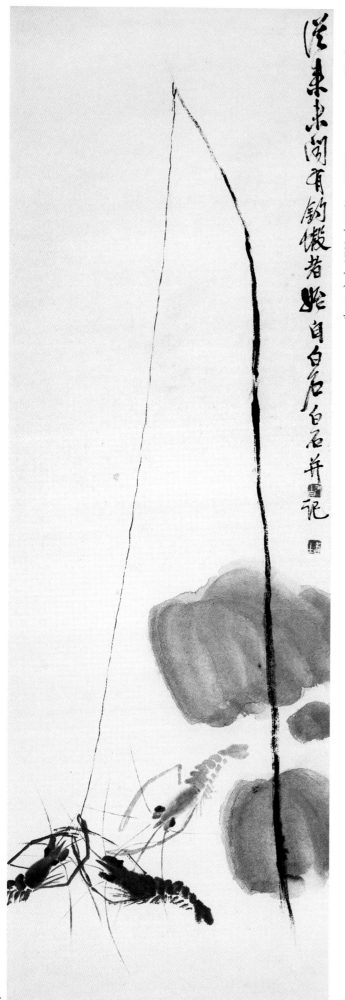

溪东来间有钓徯者□自白石白石并记

钓虾　109.5cm×33cm　约20世纪20年代中期

八

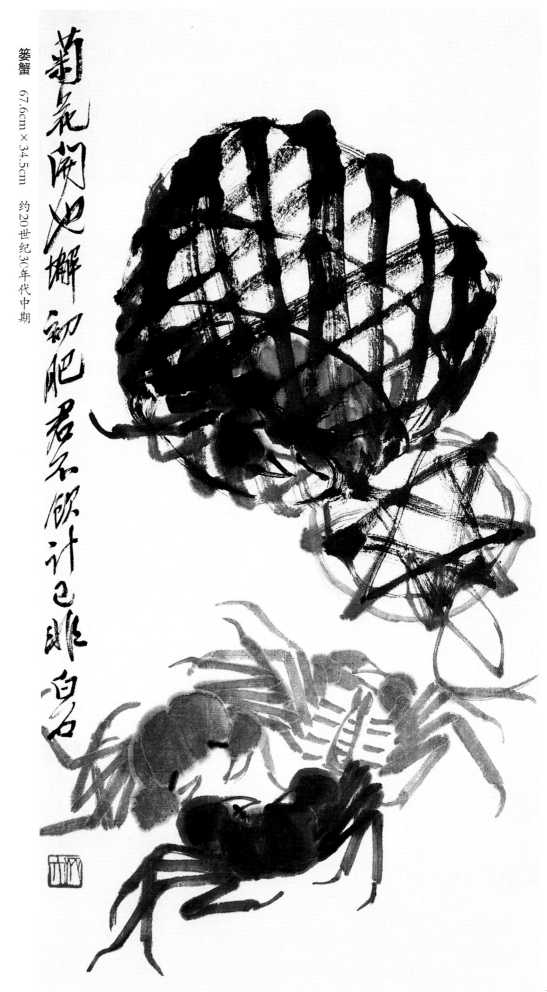

篓蟹

67.6cm×34.5cm　约20世纪30年代中期

菊花开也如撇　初肥君不顾计已非　白石

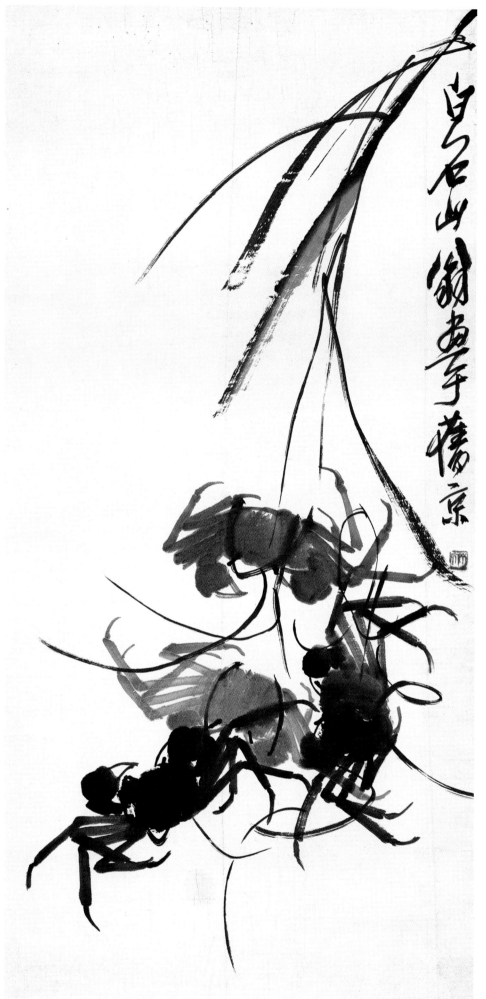

螃蟹　82.5cm×40cm　约20世纪30年代晚期

祖光先生清正

年九十歲白石老人畫于京華

墨蟹　76cm×27.5cm　1949年

一二

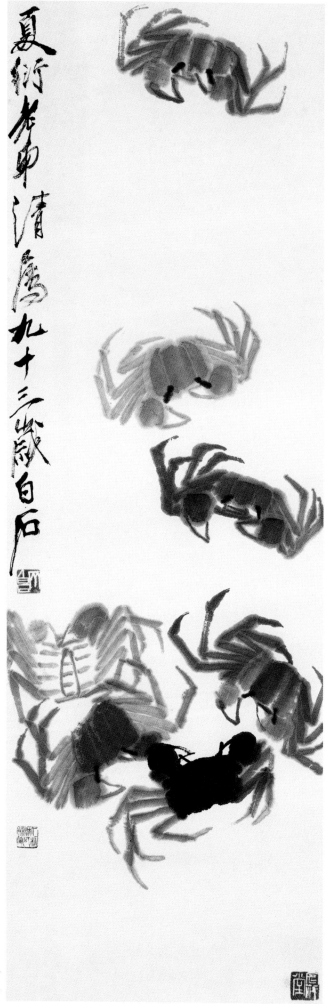

蟹　104cm×34.5cm　1953年

大悲先生治麻木然乎

橫行畫此贈之

九十白石

螃蟹　69cm×35cm　1950年

一三

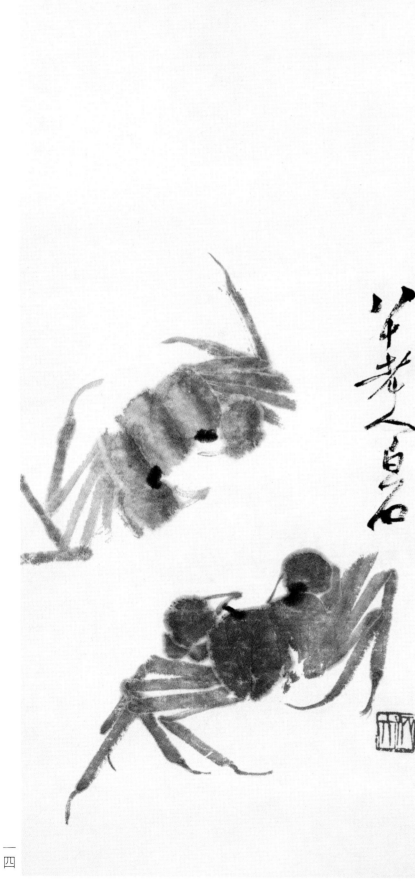

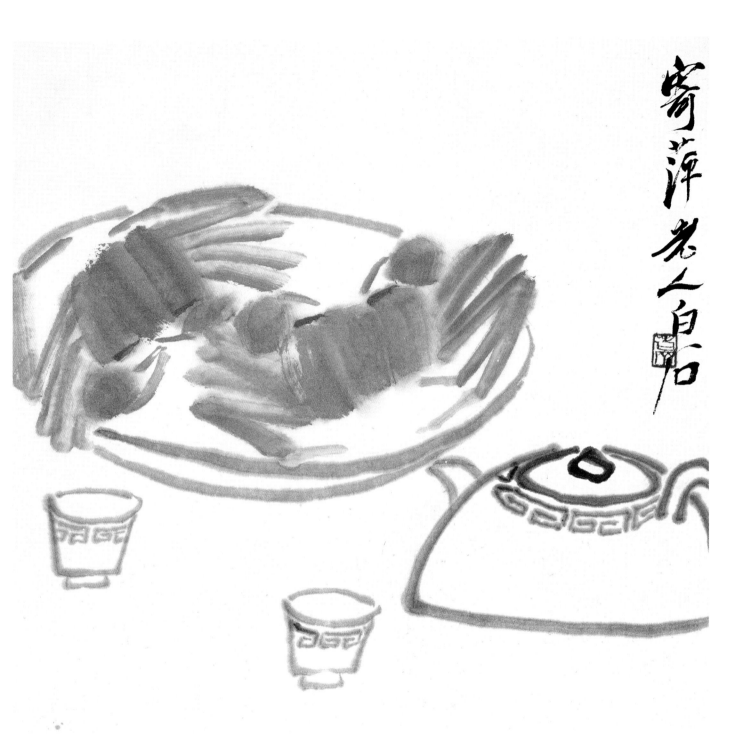

寄萍老人白石

酒壶螃蟹　34.3cm×34cm　1947年

螃蟹　18cm×50cm　约20世纪40年代初期

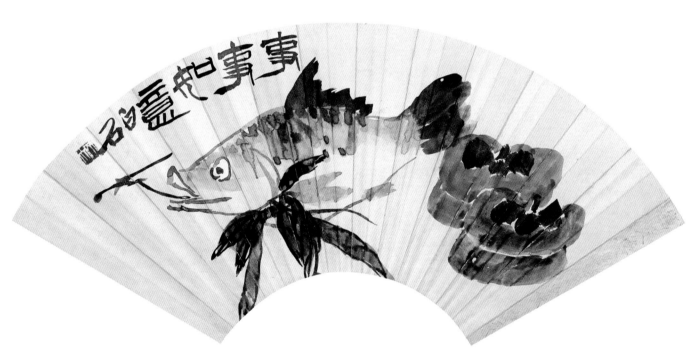

事事如意　26cm×56cm　约20世纪40年代初期

水草小鱼　66.3cm×32.8cm　约20世纪30年代初期

七

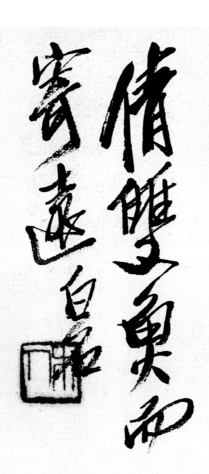

双鱼　23cm×17cm　约20世纪30年代初期

双鱼寄远　27cm×16cm　1934年

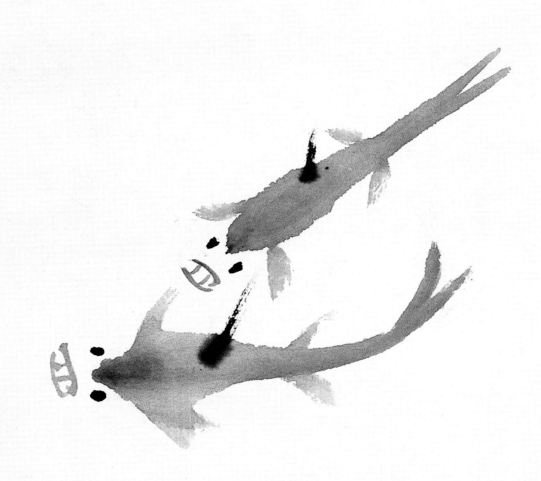

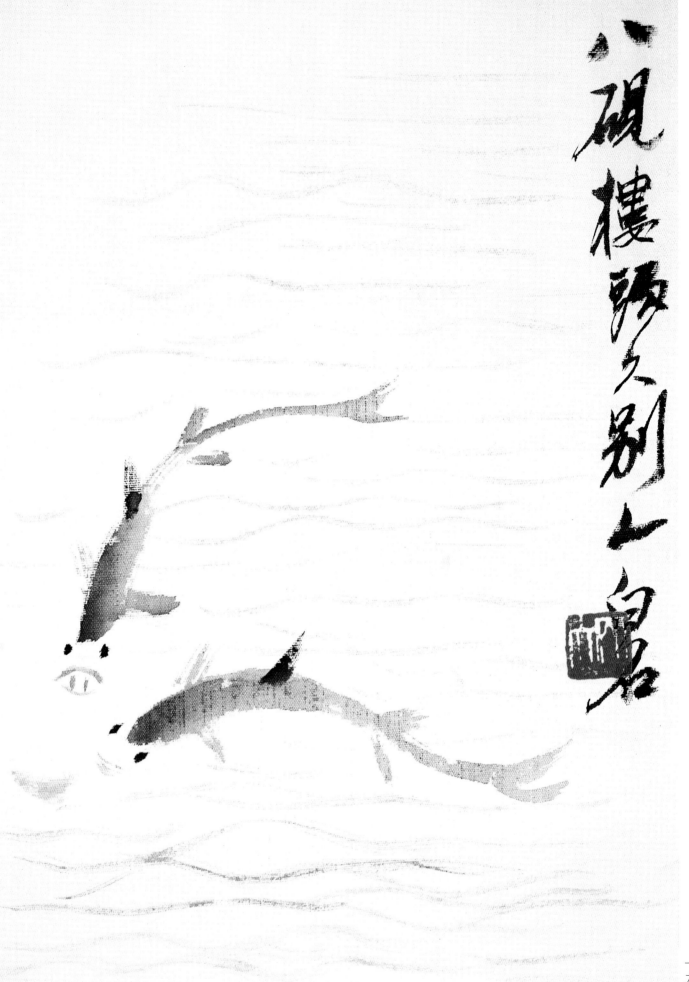

硯樓眼久別人無恙

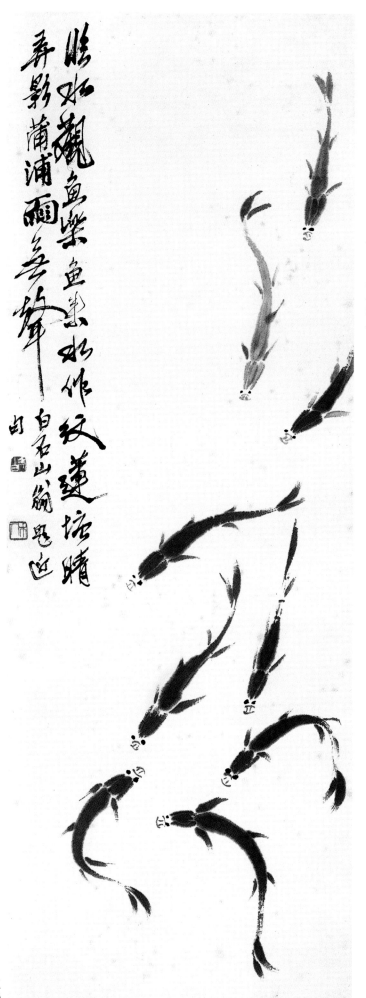

鱼乐图　88.5cm×32cm　约20世纪20年代晚期

一一〇

其奈鱼何　142cm×42cm　1925年

料野之鲤雪天之鹤水边
雏鸡甚其集鱼何
三百八十二甲子老萍□题

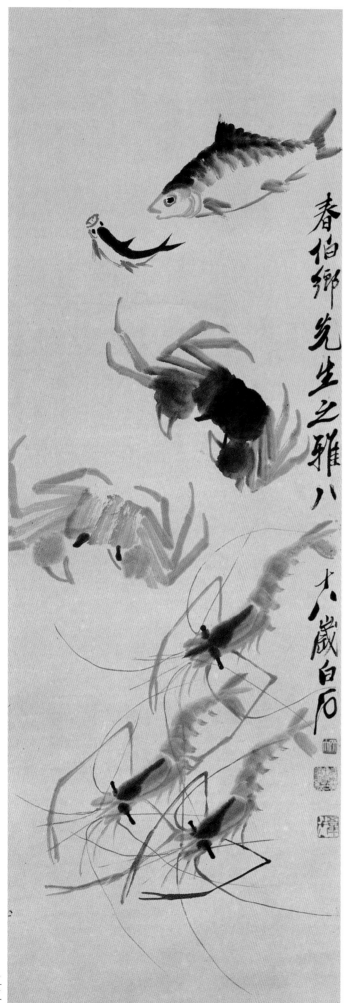

春伯鄉先生之雅八十八歲白石

予之画动物人谓太不似予自谓过于似二者孰是非也 白石

鱼群

100cm×34cm　约20世纪40年代中期

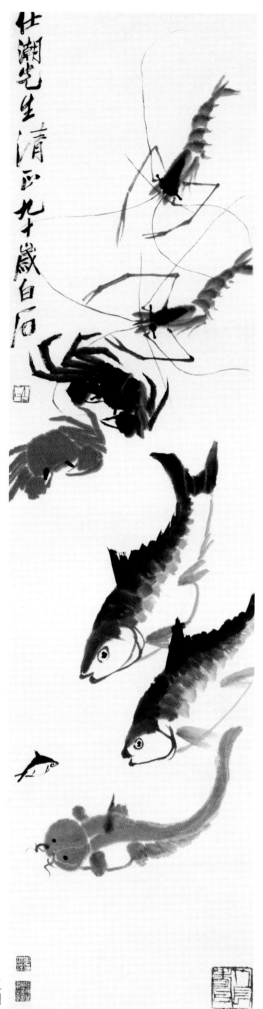

鱼・蟹・虾　120cm×40cm　1950年

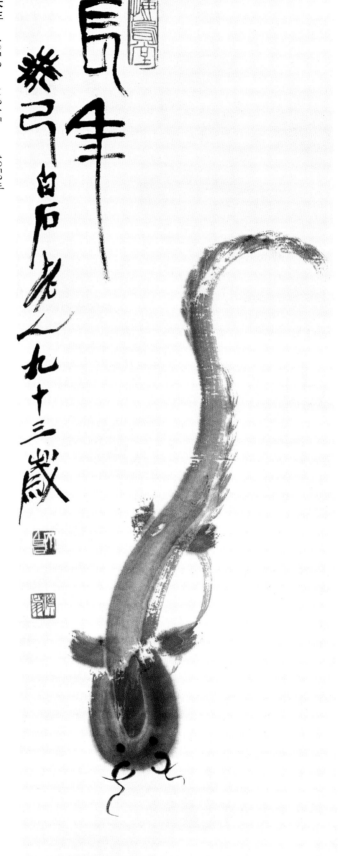

长年　105.2cm×34.5cm　1953年

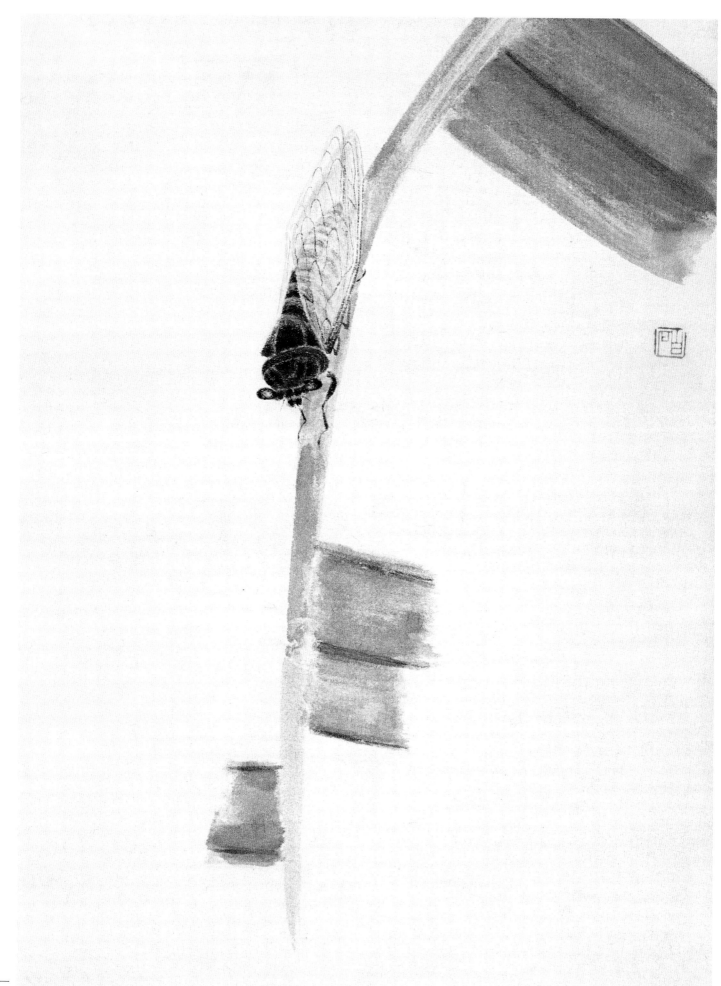

蕉叶秋蝉　25.5cm×18.5cm　1920年

桑叶蚕虫　33.5cm×34cm　1924年

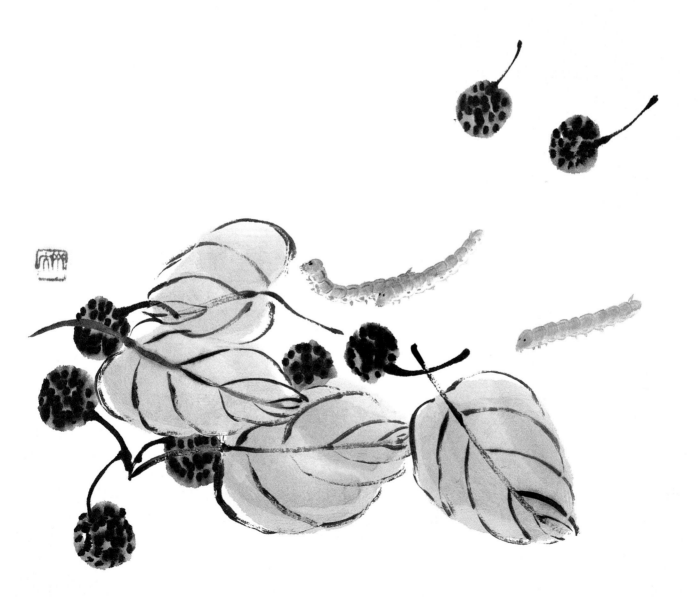

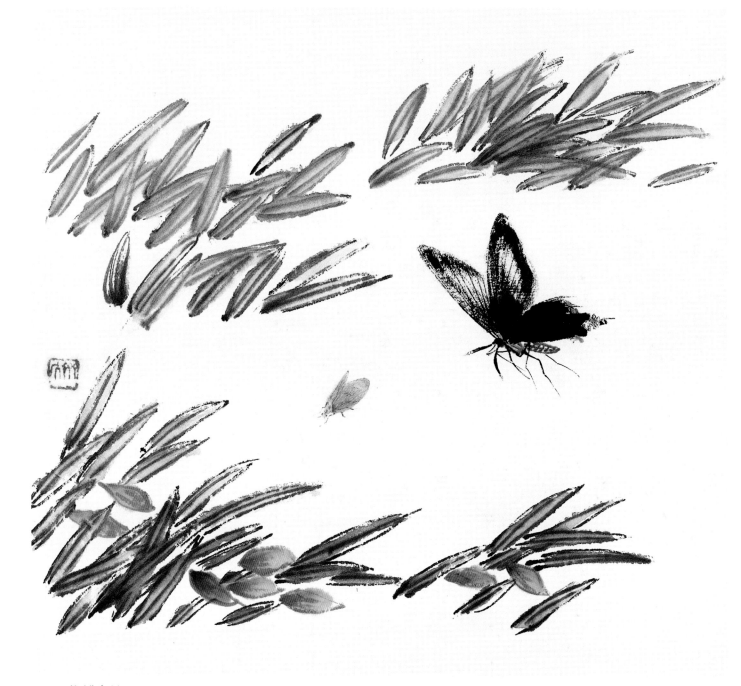

蝴蝶青蛾　33.5cm×34cm　1924年

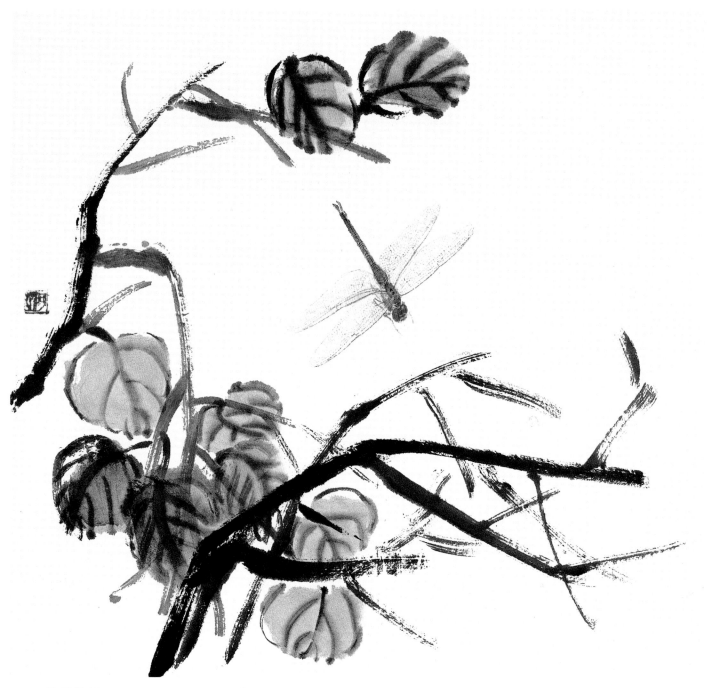

秋叶蜻蜓　33.5cm×34cm　1924年

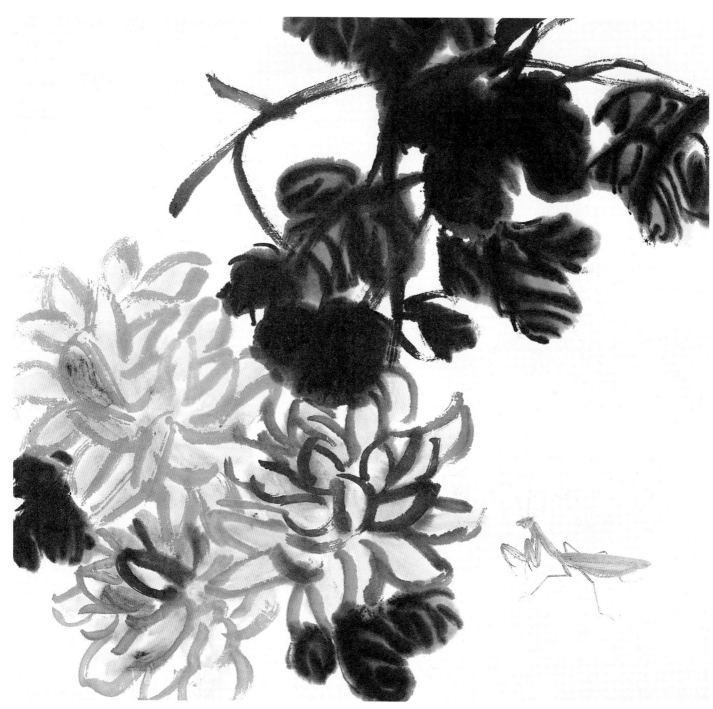

菊花螳螂　33.5cm×34cm　1924年

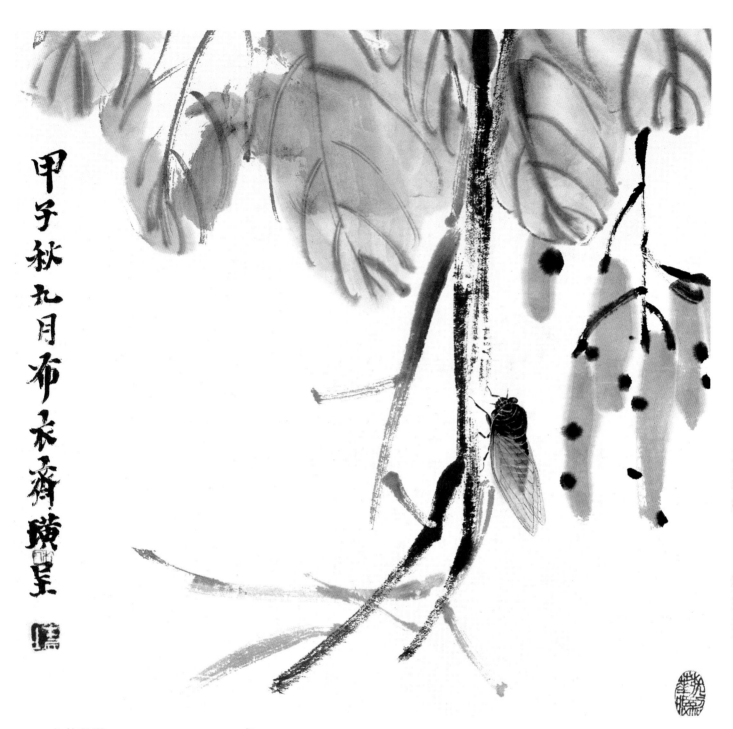

甲子秋九月布衣齊璜呈

皂荚秋蝉　33.5cm×34cm　1924年

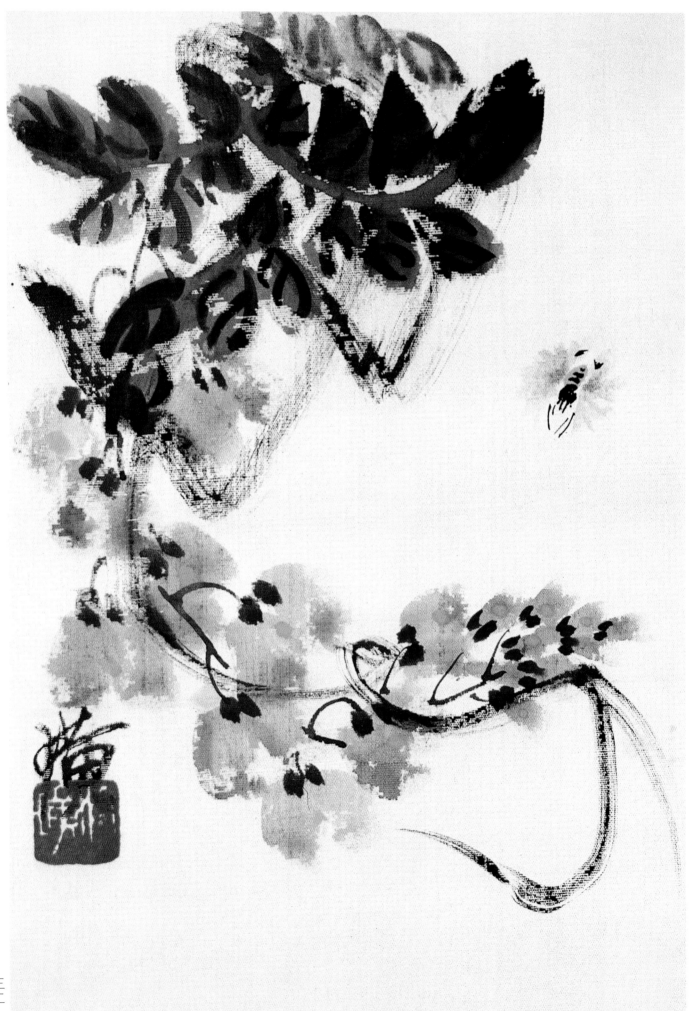

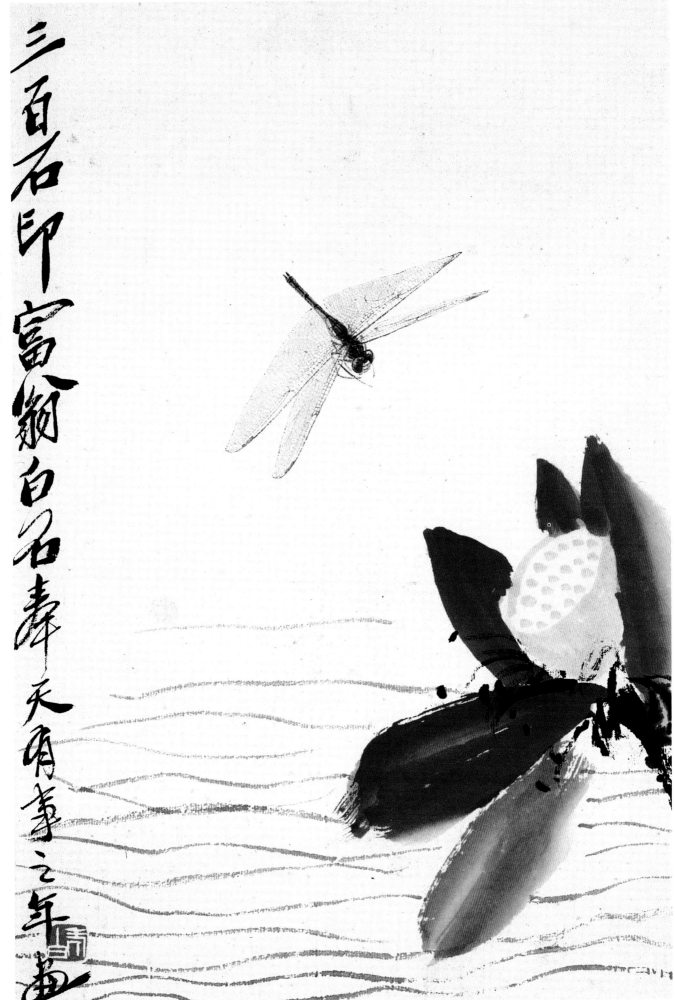

荷花蜻蜓　34.5cm×23.5cm　约20世纪30年代初期

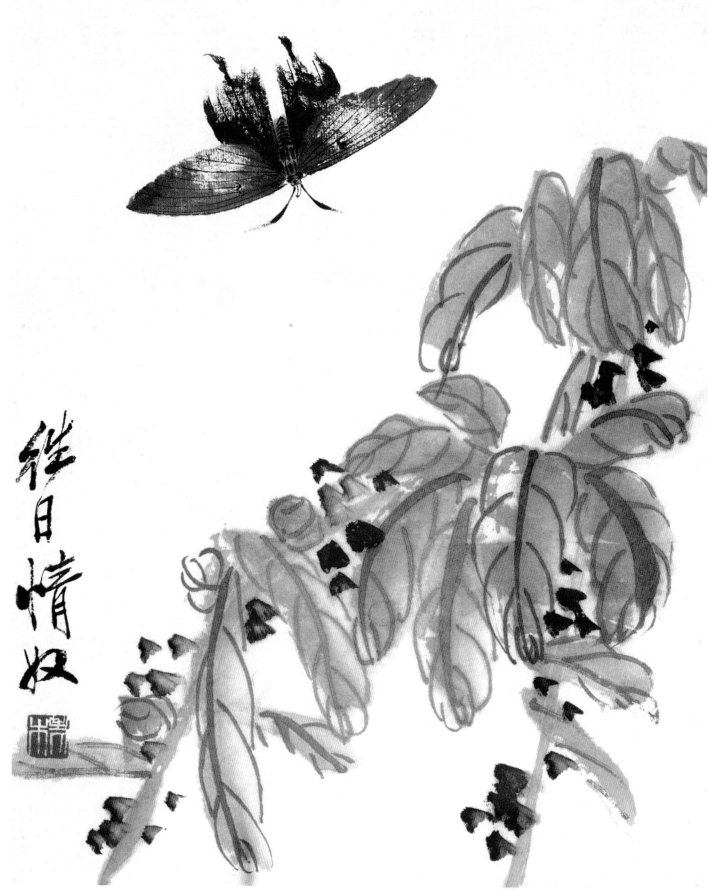

老少年蝴蝶　　26.5cm×20.3cm　　约20世纪30年代晚期

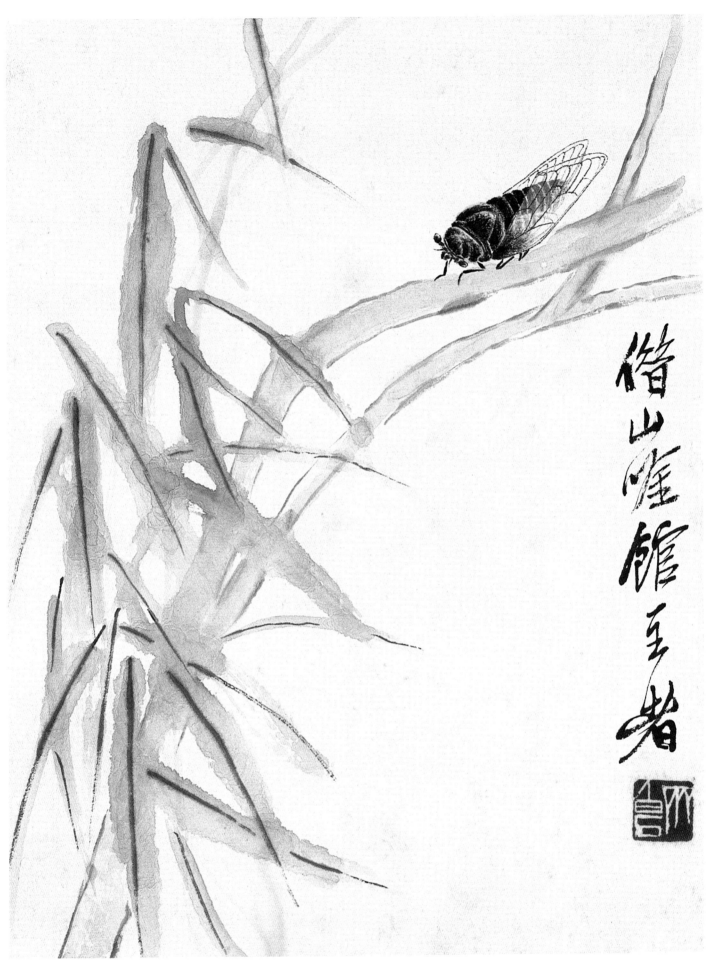

绿柳鸣蝉　26.5cm×20.3cm　约20世纪30年代晚期

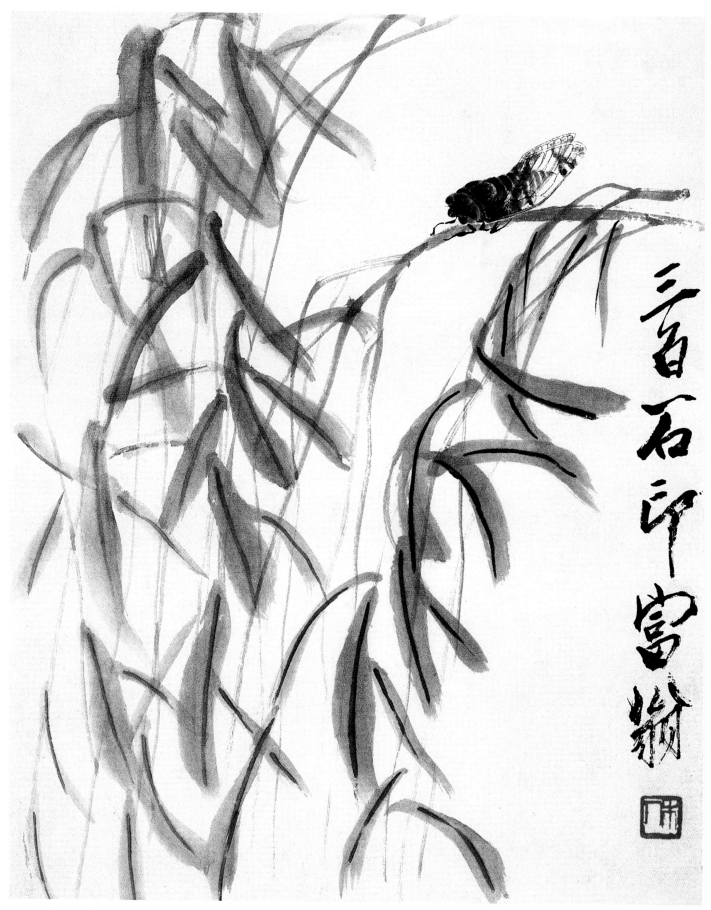

翠柳鸣蝉　　36.5cm×26.5cm　　约20世纪40年代初期

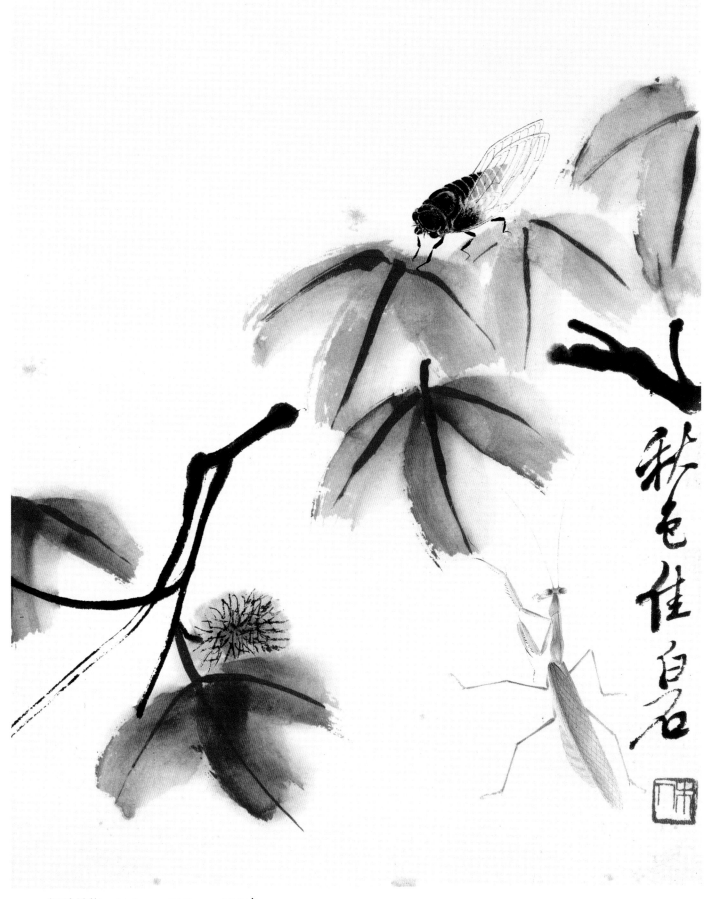

枫叶螳螂　31.5cm×25.5cm　1942年

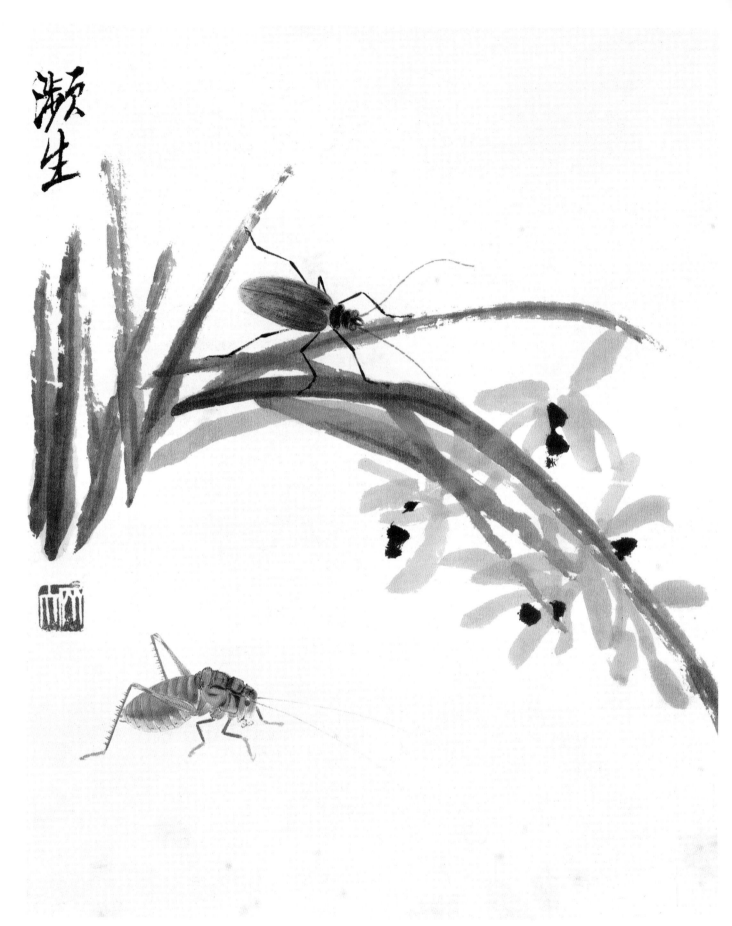

兰草蚱蜢　31.5cm×25.5cm　1942年

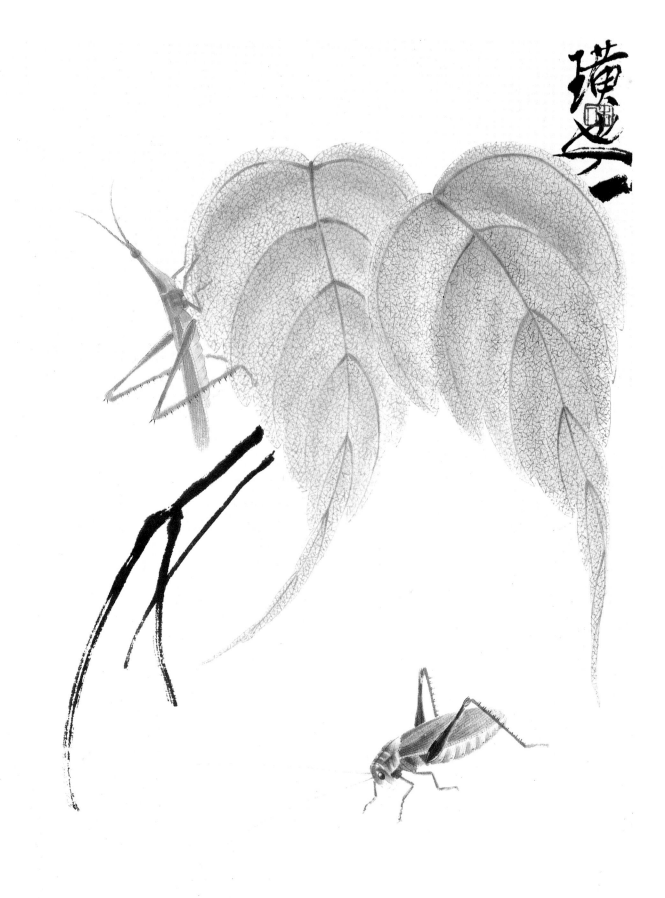

贝叶蝗虫　31.5cm×25.5cm　1942年

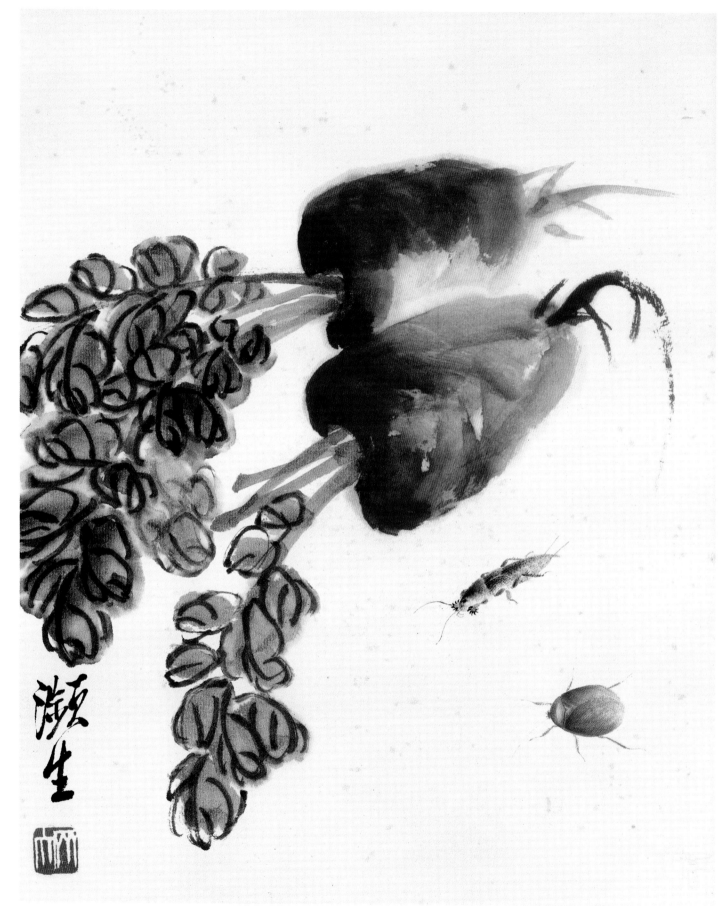

萝卜昆虫　31.5cm×25.5cm　1942年

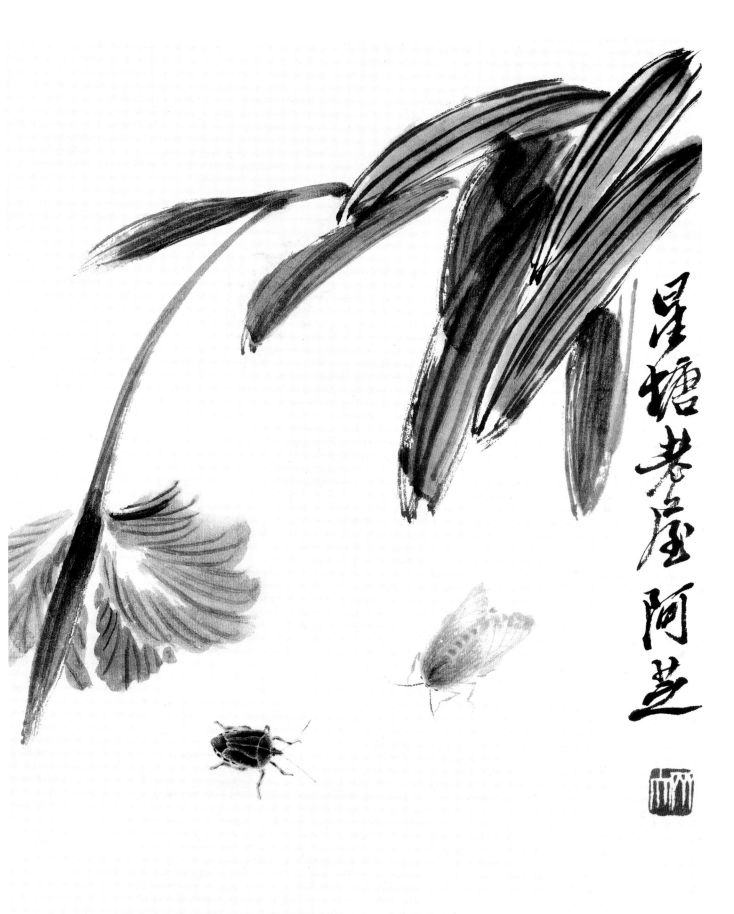

蝴蝶兰飞蛾　31.5cm×25.5cm　1942年

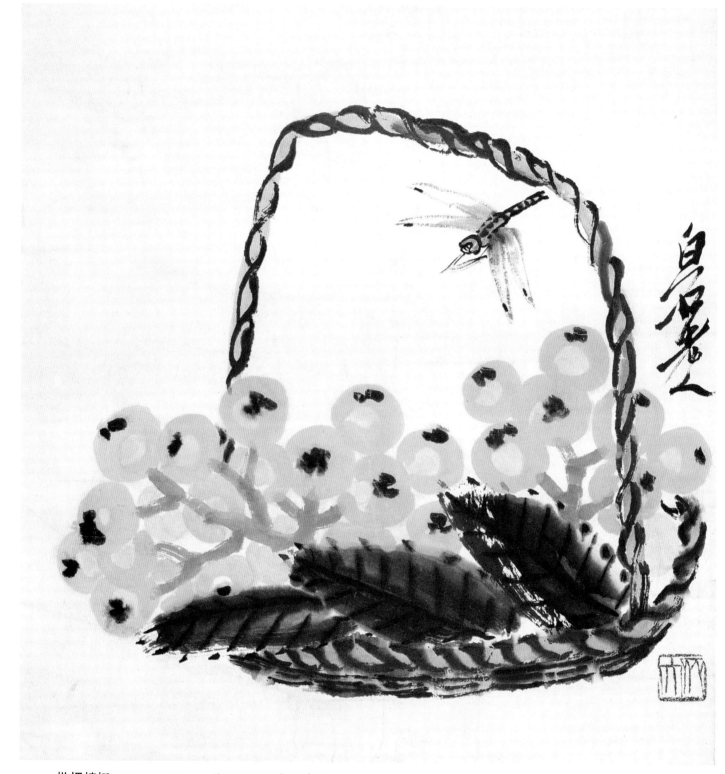

枇杷蜻蜓　35cm×34cm　约20世纪40年代中期

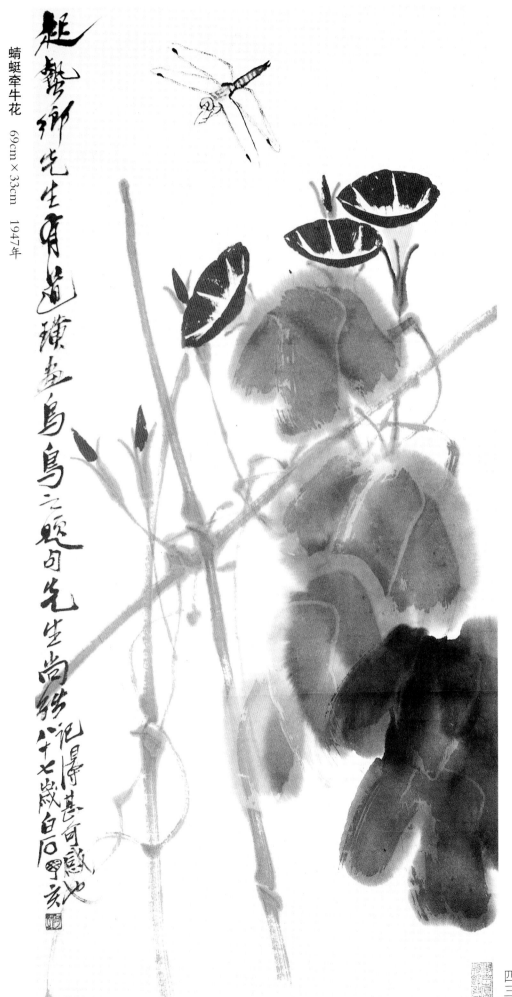

蜻蜓牵牛花　69cm×33cm　1947年

起磬鄉先生有遠瀖畫鳥鳥之題句先生尚能記得甚可感也八十七歲白石

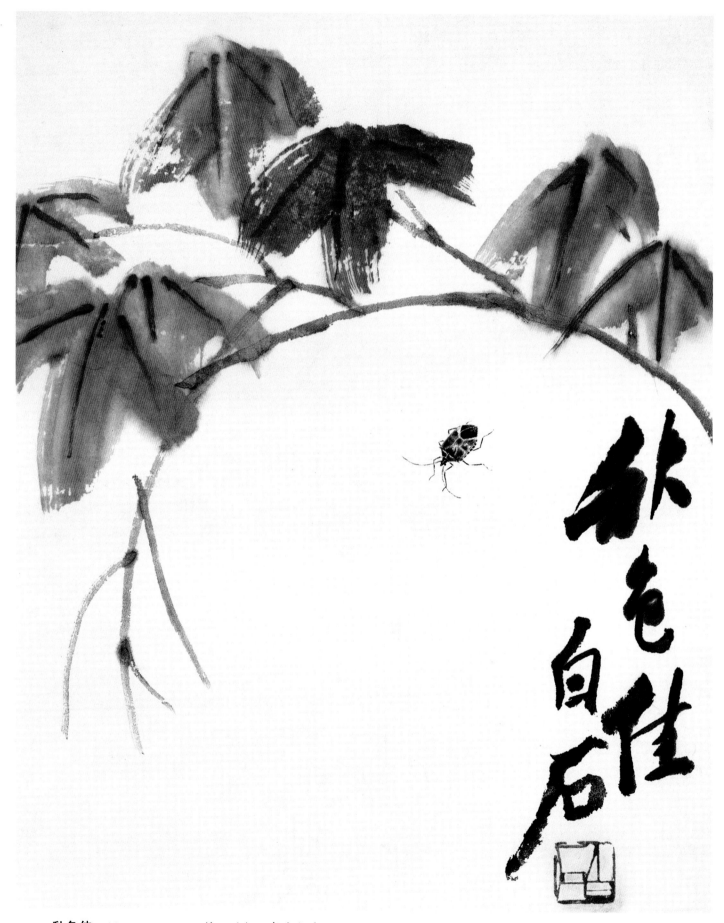

秋色佳　　33cm×26.5cm　　约20世纪50年代初期